나의 거울

작품사진_ 윤광빈

일러두기
작품크기는 세로×가로×높이(받침대 포함) 기준임

나의 거울

박헌영 조형시집

몇 년 동안 구리철사를 만졌다.
코일 좀 빼내려고 4학년 아이들에게
재활용박스에 갔다 올 수 있냐 물었다.
선풍기, 스피커, 컴퓨터 모니터를 가져왔다.
다시 가더니 커다란 TV를 낑낑 함께 들고 왔다.
아파트 정자에서 다 저녁토록 아이들과 분해해서
미니어처 자전거 만들 코일을 얻고
스피커 자석은 아이들 즐거움에게 줬다.
TV에서 회로기판 두 장이 나왔다.
삼십여 년 전, 회로기판이 미래도시처럼 보였고
나도 모르게 시와 함께 만들고 있었나, 단숨에
〈시간은 안녕하신가〉를 만들었다.
기산 정명희 선생님에게서 답이 왔다.
'설치미술에 성큼 다가서는 느낌이네.'
회로기판과 자전거 바퀴는 극과 극.
회로기판은 현대문명-직각 같고
자전거 바퀴는 원시의 시간-순환 같다.
마지막으로 〈나의 거울〉을 만들었다.
아이들이 TV까지 들고 올 줄은 몰랐다.
아이들이 TV 뇌를 가져왔다.
새로운 창을 열어줬다.

2021년 4월
한밭에서 박헌영

차 례

❖ 시인의 말

제1부

나의 거울

나의 거울 ——————— 13

창인가 TV인가 ——————— 15

시간은 안녕하신가 ——————— 17

문명의 소리 ——————— 19

무거운 눈물 ——————— 21

별, 참을 수 없는 ——————— 23

불멸의 쓰레기 ——————— 25

화석연료가 다할 무렵 ——————— 27

유성우 혹은 산성비 ——————— 29

AI ——————— 31

너는 나를 다 보고 있다 ——————— 33

못에 걸린 천행天行 ——————— 35

만종 ——————— 37

초리탑 ——————— 39

단절 ———— 41

끊어진 강 ———— 43

APT ———— 45

너무 큰 해바라기 ———— 47

끌려가는 자전거 ———— 49

북극성을 볼 수 없다 ———— 51

빛의 잔해 ———— 53

어두운 심연深淵에서 ———— 55

고도를 기다리며 ———— 57

천축天竺 ———— 59

마음의 진화 ———— 61

타조 ———— 63

옛날에는 하느님이 땅에서 살았대 ———— 65

- 눈 오는 날

폭설 ———— 67

박수근.5 ———— 69

공空 ———— 71

달 속에서 ——————— 73

눈사태 ——————— 75

맑은 밤 그 별을 찾아 ——————— 77

빛으로 ——————— 79

박수근.4 ——————— 81

오아시스 ——————— 83

애드벌룬 ——————— 85

23.5도 ——————— 87

재두루미 ——————— 89

베 짜는 밤 ——————— 91

하이킹 ——————— 93

희망 혹은 삶에 대하여 ——————— 95

희망의 힘으로 ——————— 97

귀거래歸去來 ——————— 99

달걀 ——————— 101

환희의 송가 ——————— 103

제2부

코리아 환타지

코리아 환타지 ——————— 106

무소의 뿔처럼 혼자서 가라 ——————— 107

아버지 ——————— 108

자화상 ——————— 109

부부 ——————— 110

그리움 ——————— 111

바람이 되어 ——————— 112

하늘을 달리는 자전거 ——————— 113

평론 │ 허나영

제1부

나의 거울

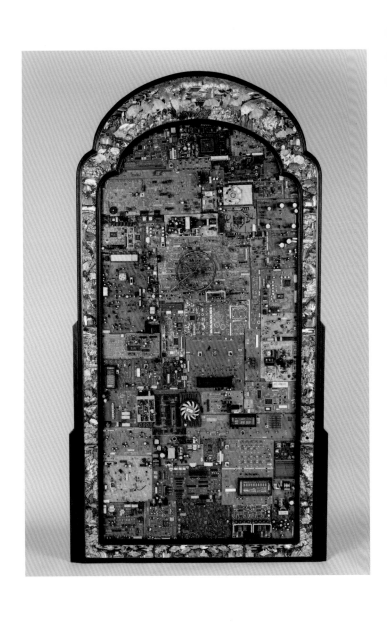

나의 거울 / 4×77×139cm / 구리철사, 회로기판, 자개장

나의 거울

새가 새를 볼 수 있게
나무가 나무를 볼 수 있게
하늘이 하늘을 볼 수 있게
별이 별을 볼 수 있게
내가 나를 볼 수 있게
도시여, 거울을 돌려다오.

창인가 TV인가 / 4×62×62cm / 구리철사, 회로기판, 플라스틱

창인가 TV인가

사면 벽에 든 영혼이여.
TV를 숨 쉬는가.
하늘을 숨 쉬는가.
999개의 채널이 돌아가고
새는 날아가네.

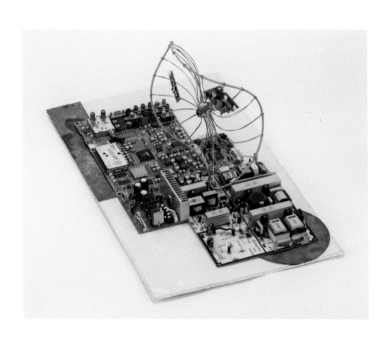

시간은 안녕하신가 / 38×59×28cm / 구리철사, 회로기판, 구리판

시간은 안녕하신가

100년 후의 서울에 바퀴가 굴러간다.
둥근 하늘이 일그러진다.

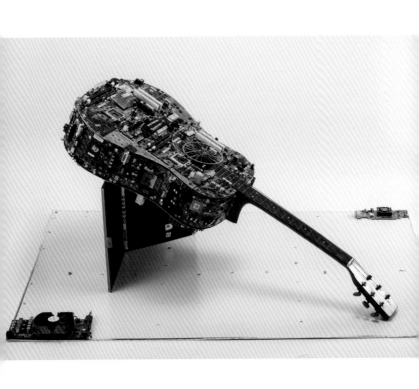

문명의 소리 / 82×116×55cm / 구리철사, 회로기판, 기타, 노트북

문명의 소리

초음파 진동 속
새는 귀를 막고
별은 빛을 막는다.
나의 싸이클이
안 보인다.

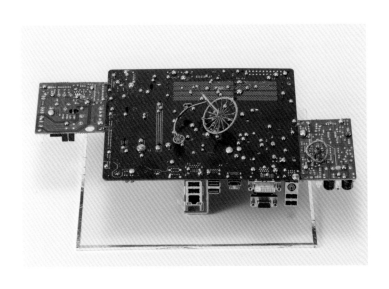

무거운 눈물 / 24×37.5×10cm / 구리철사, 회로기판, 구리판

무거운 눈물

문명의 뒤안길을 헤매이는
별들의 눈물방울,
납이 된.

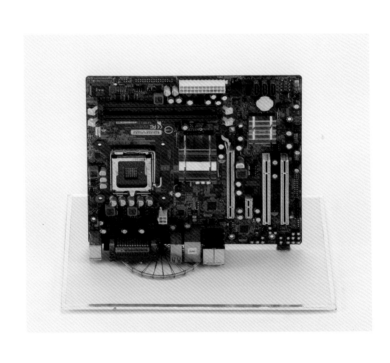

별, 참을 수 없는 / 20×22×30cm / 구리철사, 회로기판

별, 참을 수 없는

해양오염

대기오염

토지오염

영혼오염

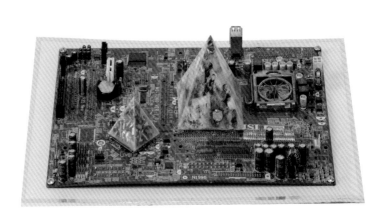

불멸의 쓰레기 / 26×36×6.5cm / 구리철사, 회로기판, 플라스틱, 나사

불멸의 쓰레기

대지가 만든 산.
인간이 만든
쓰레기 피라미드.

화석연료가 다할 무렵 / 26.5×33.5×2.5cm / 구리철사, 회로기판, 알미늄캔

화석연료가 다할 무렵

수상도시인가.

노아의 방주인가.

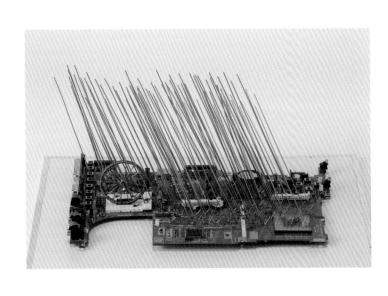

유성우 혹은 산성비 / 26.5×31.5×14cm / 구리철사, 회로기판

유성우 혹은 산성비

별들이 떨어지고
도시는 곰보 투성이.

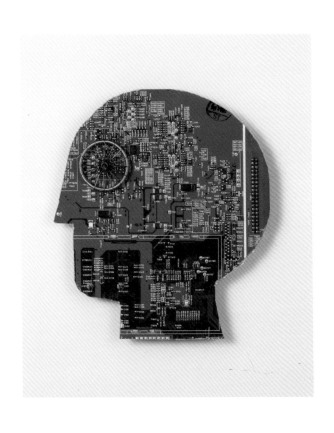

AI / 27×22×4cm / 구리철사, 회로기판

AI

인공지능.
조류독감.

보이는가,
추락하는
새떼.

너는 나를 다 보고 있다 / 26.5×36×4cm / 구리철사, 회로기판

너는 나를 다 보고 있다

1.

비밀은 신비의 다른 이름,
나무가 다 보이면 나무는 없다.
내가 다 보이므로 나는 없고
너만 있다.
불투명할 때
아름답다.

2.

나는 나를 잊는데
검은 눈동자는
영원히 내 정보를 보고 있다.

못에 걸린 천행天行 / 36.5×36.5×33cm / 구리철사, 회로기판, 철판

못에 걸린 천행天行

못에 걸린 북두칠성.
우리 어머니 당신 새끼 칠성공을
어디에서 드리나.

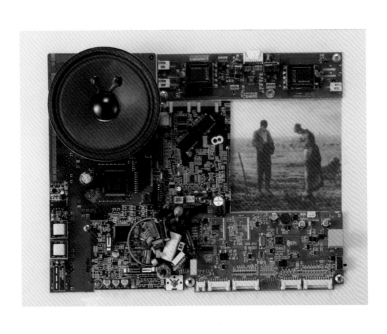

만종 / 27×34×3cm / 구리철사, 회로기판, 종이

만종

저녁을 잃어버린 저녁이
황혼을 등지고
TV 속으로 들어간다.

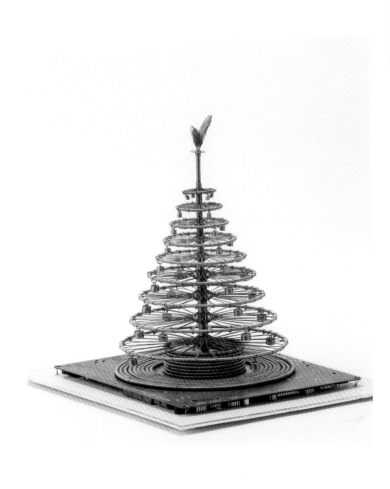

초리탑 / 20.5×32×37cm / 구리철사, 회로기판, 깃털, 종이

초리탑

아파트 한가운데서
앵무새 초리가 죽었다.
봄 여름 가을 겨울을 나와 함께 보내고
가을 따라 떠났다.
아파트 고양이가 순식간에
내 옆 초리를 물어갔다.
다음날 겨우 깃털 몇 개 찾았다.
죽은 새
죽은 시
죽은 가을,
아파트에서
초리탑을 세운다.
꼭대기에 초리 깃털을 꽂고
같이 놀던 아이들의 편지를
사리함에 넣는다.

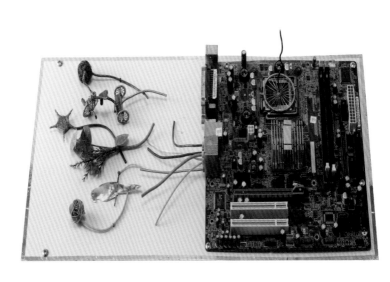

단절 / 26.5×30.5×10cm / 구리철사, 회로기판, 플라스틱, 전선, 종이

단절

해 달 별은 어디로?
새는?
초록은?

이기심을 버려라.
부모와 결별하고 있으니
자식마저 낳지 않으니.

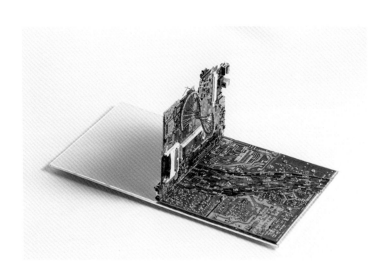

끊어진 강 / 21×39×16cm / 구리철사, 회로기판, 알미늄캔

끊어진 강

자식을 안 낳는다.
DNA가 끊겼다.
돈이 이기심이
경쟁에 덮인 행복이 더 중요하다.
죽음을 모른다.
종교를 모른다.
자연을 모른다.
인생을 모른다.

끊어진 영혼.
끊어진 강.

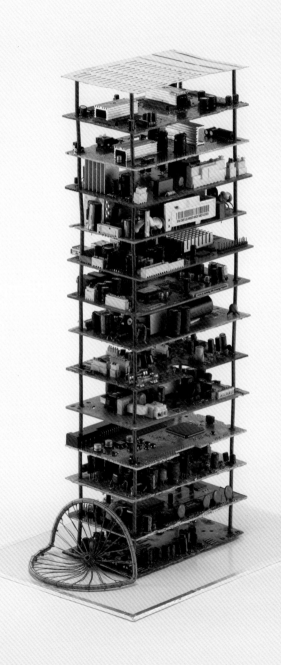

APT

아파트 60억 원,

60억 원짜리 감옥에 산다.

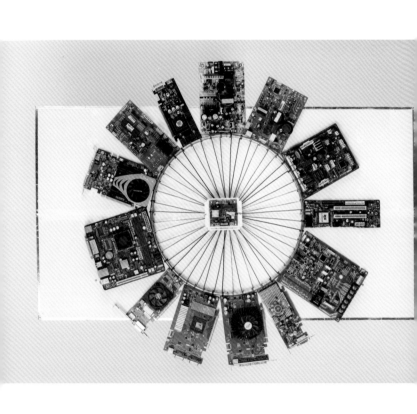

너무 큰 해바라기 / 8×76×90.5cm / 구리철사, 회로기판

너무 큰 해바라기

옛 희망은 희망을 비껴갔나.
희망을 지나쳤나.

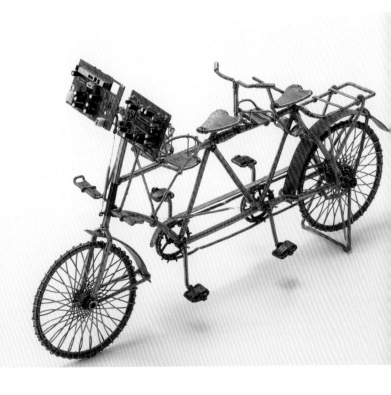

끌려가는 자전거 / 26.5×51.5×26.5cm / 구리철사, 회로기판

끌려가는 자전거

핸들을 붙잡자
은륜은 흔들렸다.
페달이 사라졌다.

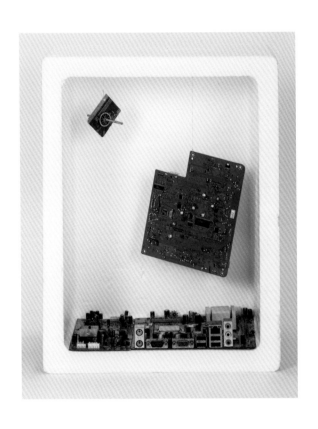

북극성을 볼 수 없다 / 23.5×33×43.5cm / 구리철사, 회로기판, 스티로폼

북극성을 볼 수 없다

속도냐
방향이냐.

빛의 잔해 / 21.5×21.5×4cm / 구리철사, 회로기판, 구리판, 알미늄판, 화강암 가루

빛의 잔해

나의 노래는
초음속을 따라갈 수 없었다.

안 보이는 저 앞 어디선가
제트기가 폭발하고
발치에 잔해가 떨어졌다.
내 노래를 실은 자전거와
나비 잠자리의 잔해가
대지에서 떨어지지 않는다.

별마저 처음 빛의 잔해.

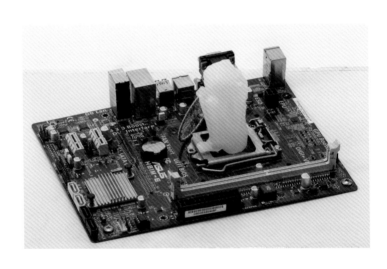

어두운 심연深淵에서 / 26×36×7.5cm / 구리철사, 회로기판, 양초

어두운 심연深淵에서

낮에도
밤에도
우리는 어둡다.
우리는 죽는다.
촛불처럼.
그러나 우리가
촛불인 줄
어찌 알리.

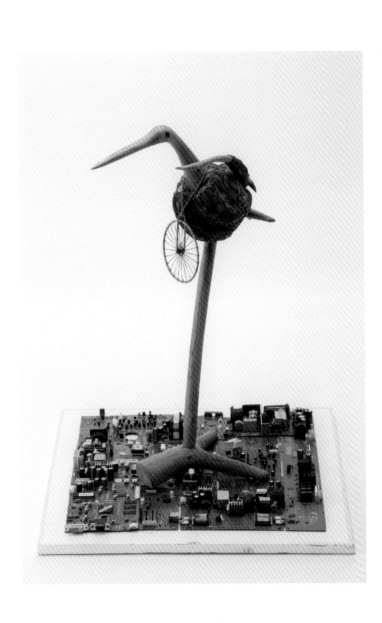

고도를 기다리며 / 48×48×59.5cm / 구리철사, 회로기판, 목재

고도를 기다리며

박제가 된 날개여.

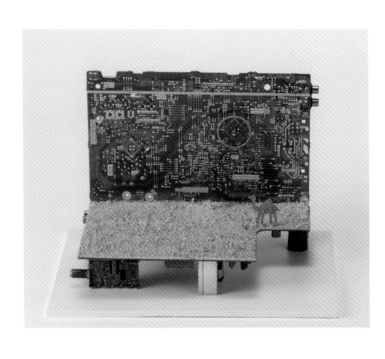

천축天竺 / 22×30×19cm / 구리철사, 회로기판, 구리판, 화강암 가루

천축天竺

처음 북극성을 알아채고
걷고 걸었다.
숲길은 초원은 어느덧
모래사막,
돌아본 길에는
발자국이 없다.
그대, 비단길을 잃었는가.
천행天行 따라
은하는 흐르는데.

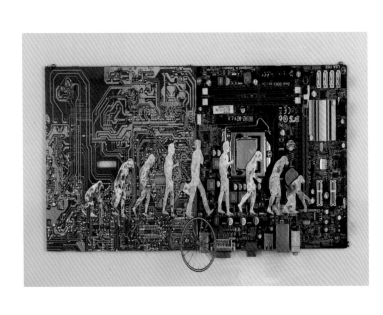

마음의 진화 / 4×53×27cm / 구리철사, 회로기판, 구리판

마음의 진화

진화와 퇴화는 공존한다.

무엇이 진화하는가.
무엇이 퇴화하는가.

태극인가.
나선蝶線인가.

타조
- 문명의 사막에서

너무 커서 나는 날 수가 없답니다.
떠나거나 더러 남은 풀들이
울며 흩뿌린 씨앗들,
내 어쩌지 못해 쪼아먹은 새의 몸이 너무 커
어떻게 여길 떠날 수 있겠어요.
선인장 가시같이 깃털 돋은 목줄기와

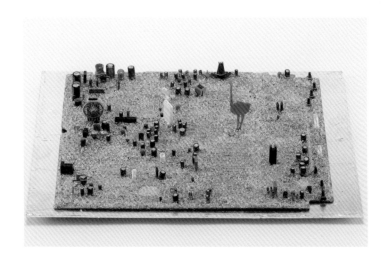

타조 / 26×36×6.5cm / 구리철사, 회로기판, 구리판, 화강암 가루

단단히 비늘 겹친 두 다리에
황야는 비껴가고
지평선 끝까지 키를 비치는 나는
가슴이 풍만한 나무처럼 보인답니다.
알을 낳으면 곧바로
뜨거운 모래 속에 파묻습니다만
모래의 열기 받아 오히려
지상에서 제일 큰 알의
제일 두꺼운 껍질을 깨뜨리고
새끼들은 나온답니다.
오늘 유난히 황혼이 짙군요.
잠시 묵묵히 서서
선사시대의 우거진 수풀이 새겨진,
함께 남아 깎이고 깎인 돌산을 바라봅니다.
지상은 하늘의 하늘, 이 하늘에서
일평생을 날아다니는 새,
제일 큰 새는 황야에서 산답니다.

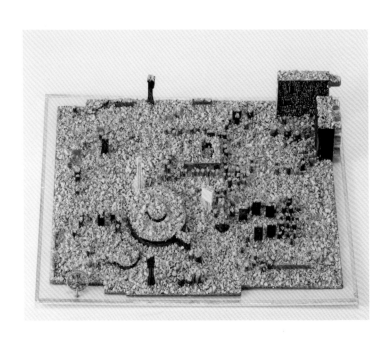

옛날에는 하느님이 땅에서 살았대 / 27.5×36×5.5cm /
구리철사, 회로기판, 화강암 가루

옛날에는 하느님이 땅에서 살았대
- 눈 오는 날

그래, 혼자서는 못 살겠지?
그래서 하느님은 하늘나라에 사는 거야.
여기 살기가 너무 쓸쓸하였던 게지.
그리고 오늘처럼 온 동네가 추운 날 하느님은
사람들 가슴마다 복받치게
저 하얀 하늘생각을 내리는 거야.

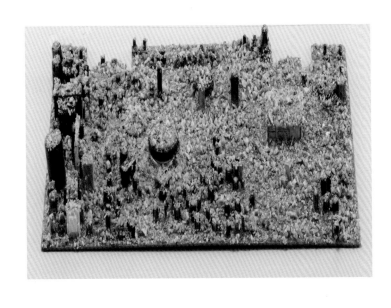

폭설 / 27.5×35×5cm / 구리철사, 회로기판, 화강암 가루

폭설

항복하라
항복하라
하늘이여 산이여 들이여
사랑을 거두어라
숨을 멈추어라
말 탄 자는 말을 세우고
왔던 길을 놓아라
갈 길을 버려라
하늘빛도
솔숲도 집도 없이
오직 편안하여라
존재여,
항복하라
항복하라

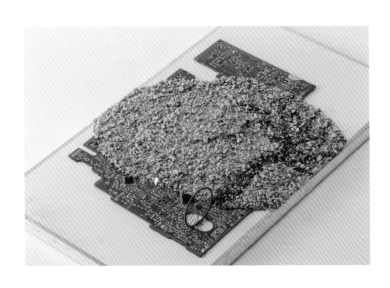

박수근.5 / 49×28×5.5cm / 구리철사, 회로기판, 화강암 가루, 다시마

박수근.5

밟혀서
밟혀서
평면 같은
서민 같은

흙 속
화강암
민주주의

점점이
민족을 찍어낸
어머니
포대기
함지박
나무

입체
살아나오는

빨래터에서
눈물이
물의 힘으로
흘러간다.

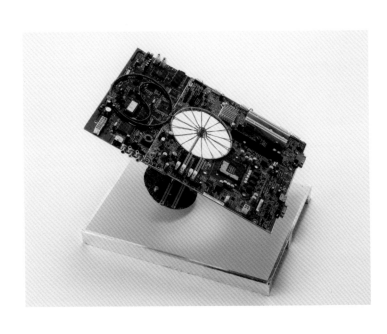

공空 / 26.5×36×25cm / 구리철사, 회로기판, 철심

공空

비우고
빈 자리에서 내려다보면
욕망?
이기심?
보인다면
그대는 방패연,
마음 훨훨.

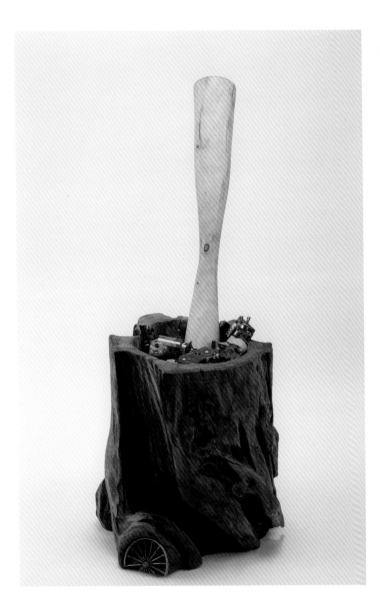

달 속에서 / 33×29×95cm / 구리철사, 회로기판, 나무절구

달 속에서

달빛이 감동인 것은
햇빛을 승화했기 때문이다.
문명의 껍질을 벗겨내면
달빛 쏟아지리라.

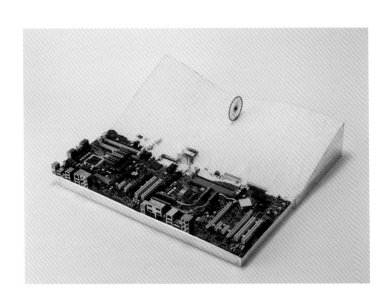

눈사태 / 54.5×61×15cm / 구리철사, 회로기판, 스티로폼, 실리콘

눈사태

새울음 울음소리에 눈사태 터져
도시를 덮는다.
도시가 사라진다.
하얀 사막.

눈 녹으면
풀밭 들어서고
구름 마음 놓고 하늘에 흐르리라.
아이들 웃음소리에.

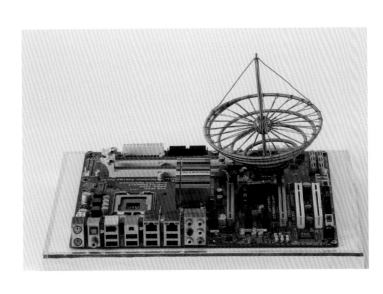

맑은 밤 그 별을 찾아 / 26×36×20cm / 구리철사, 회로기판, 색종이

맑은 밤 그 별을 찾아

전파망원경이 어둠 속으로 영혼을 날린다.
원시에서 떠나버린 시간을 찾아.

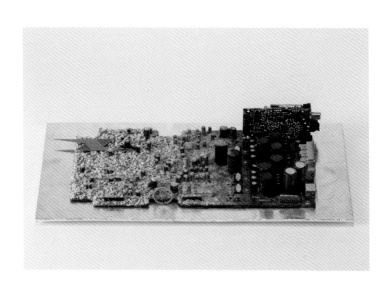

빛으로 / 20×39×5cm / 구리철사, 회로기판, 구리판, 화강암 가루

빛으로

전기여,
전파여,
너는 원래 빛이 아니었더냐.

전자기판 회로를 돌아
선과 악을 거쳐
빛으로.

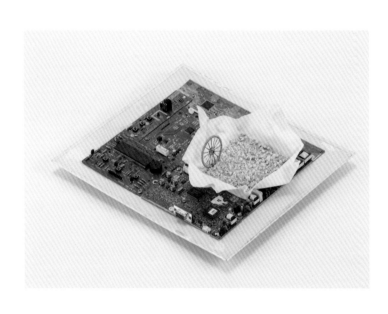

박수근.4 / 27×30.5×7cm / 구리철사, 회로기판, 화강암 가루, 무명베

박수근.4

찾을 수 없으므로 찾는다.
무명보자기를 끄른다.

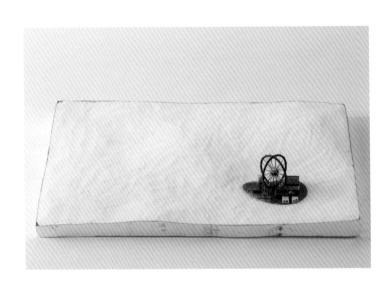

오아시스 / 27×38.5×7cm / 구리철사, 회로기판, 스티로폼

오아시스

타이어 미세먼지
전자파.

방사선 의료기가
암을 치료한다.

녹십자는 있다.
오아시스는 있다.

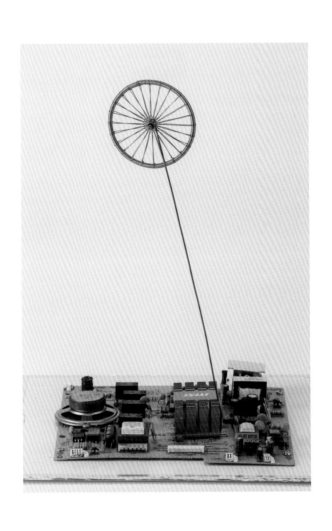

애드벌룬 / 23.5×28×30cm / 구리철사, 회로기판

애드벌룬

애드벌룬은 도시를 끌어올리고 싶다.
하늘로, 별밤으로
아이들 풍선처럼.

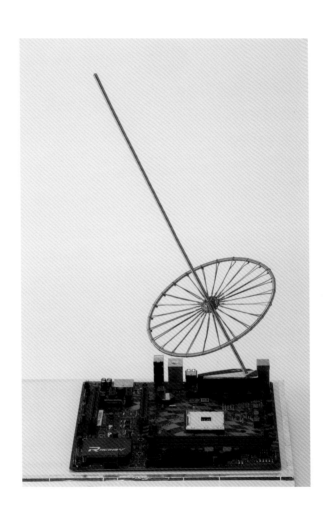

23.5도 / 27×36×47cm / 구리철사, 회로기판

23.5도

기울어진 천행,
그러나 별을 잃지 않으므로
마음의 회전을 잃지 않으므로
지구,
쓰러지지 않는다.

재두루미 / 24.5×24.5×8.5cm / 구리철사, 회로기판, 구리판, 화강암 가루

재두루미

때 묻은 날개가 아니면
하늘을 날아보았다고 말하지 말라

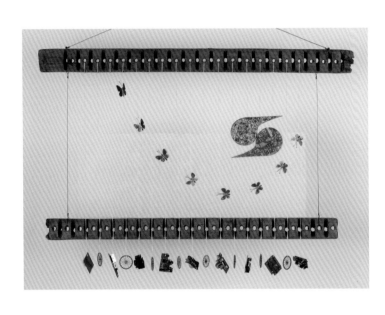

베 짜는 밤 / 5×100×59cm / 구리철사, 회로기판, 베틀목, 무명실, 베, 구리판

베 짜는 밤

달가닥 달가닥
외할머니가 베를 짠다.
자정 너머로 간다.

씨줄은 문명인가.
날줄은 문화인가.
씨줄은 인간인가.
날줄은 자연인가.

분명 우리는
문명 밖에서 죽는다.

달가닥 달가닥
외할머니가
위선 경선 지구에
무늬를 짠다.

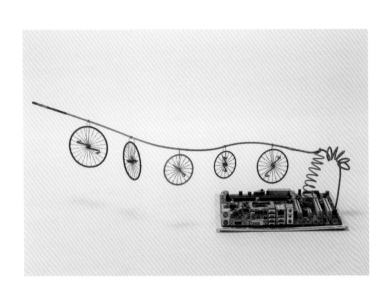

하이킹 / 23×74×17cm / 구리철사, 회로기판

하이킹

희망은 늘 바닥보다 위에 있다.

달려가라.

달려가라.

결코 허공은 아니다.

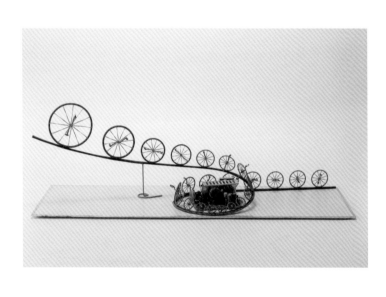

희망 혹은 삶에 대하여 / 26.5×74×25cm / 구리철사, 회로기판

희망 혹은 삶에 대하여

넘어지지 않는 자,
무너지지 않는 자 어디 있더냐.
쓰러지는 길이 당신 머리에
왕관을 씌운다.

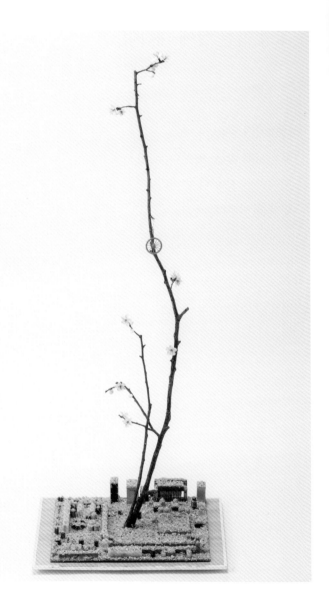

희망의 힘으로 / 23×30×79cm / 구리철사, 회로기판, 매화줄기, 화강암 가루, 종이, 플라스틱

희망의 힘으로

설매화 피었다.

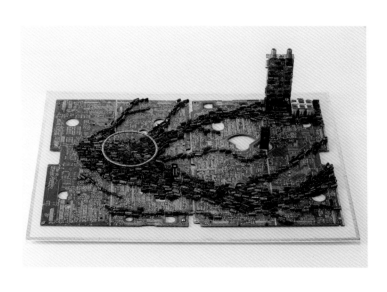

귀거래 / 39×54×14cm / 구리철사, 회로기판, 회로기판 부품

귀거래歸去來

어찌 문명을 다 벗을 수 있으랴.
그 또한 나인 것을.
허나, 저 세렝게티 대평원으로
해마다 돌아오는 누 떼의 무리를 보라.
새끼를 낳으러 돌아오는 원시의 마음을.

그대 아무리 문명의 한 낱이어도
세렝게티의 초록 한 평이다.

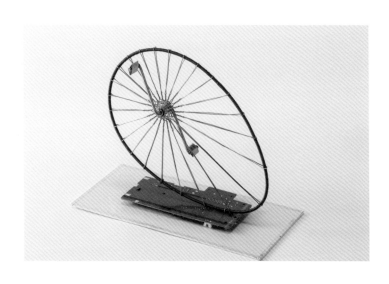

달걀 / 13.5×26.5×21cm / 구리철사, 회로기판

달걀

캠이 돌아간다.
왕복상하 운동이 탄생한다.
타원이 굴러간다.
생명이다.

환희의 송가 / 2×112.5×26.5cm / 구리철사, 회로기판

환희의 송가

우리는 언젠가
삶이란 이름의 슬픔 위로 떠올라
별이 된다.
별자리가 된다.

제2부

코리아 환타지

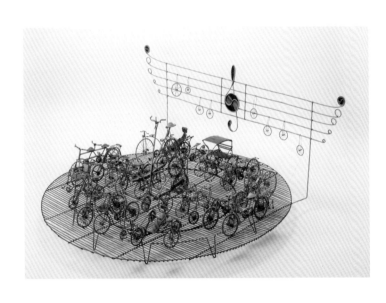

코리아 환타지

88×102×47cm / 구리철사, 구리판

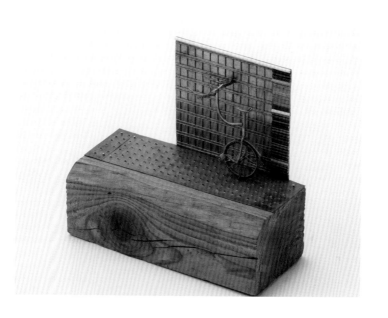

무소의 뿔처럼 혼자서 가라

11×24×21cm / 구리철사, 구리판, 전선, 목재

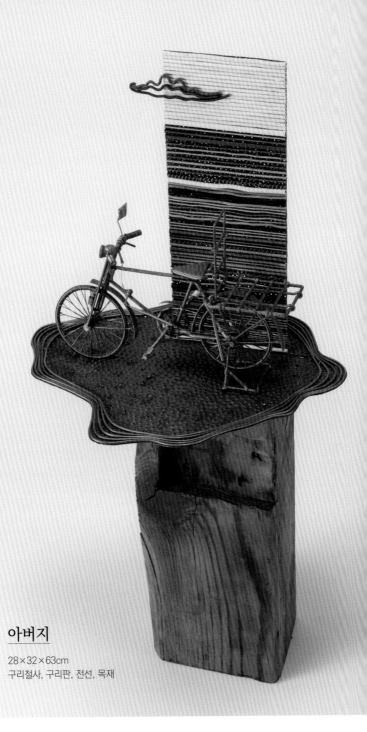

아버지

28×32×63cm

구리철사, 구리판, 전선, 목재

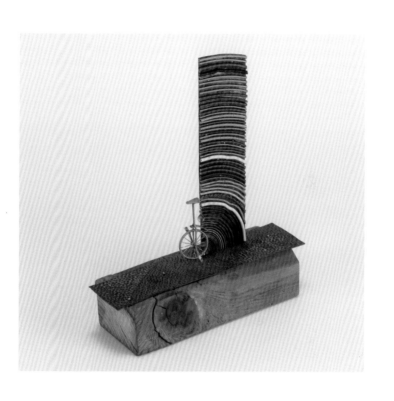

자화상

7×28×35cm / 구리철사, 구리판, 목재, 전선

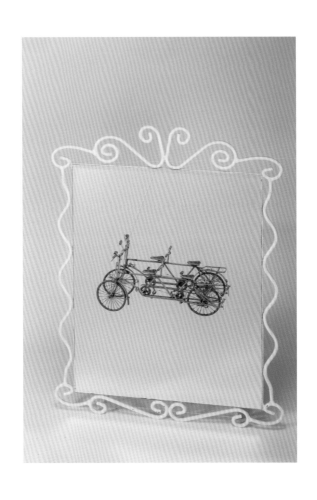

부부

5×52×73cm / 구리철사, 거울

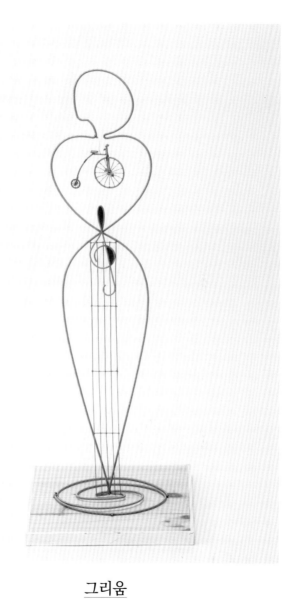

그리움

8×13×50cm / 구리철사

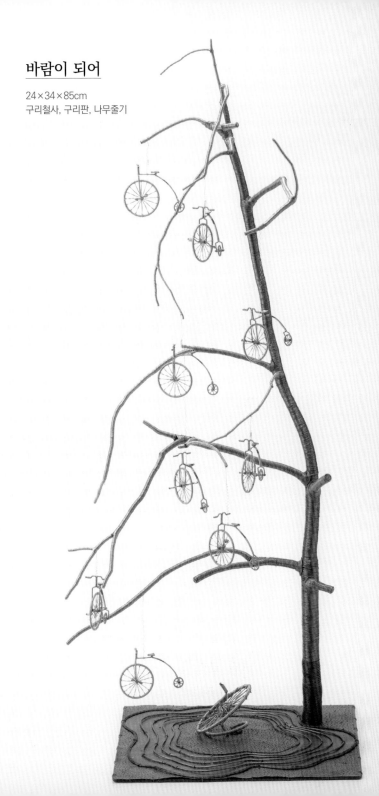

바람이 되어

24×34×85cm
구리철사, 구리판, 나무줄기

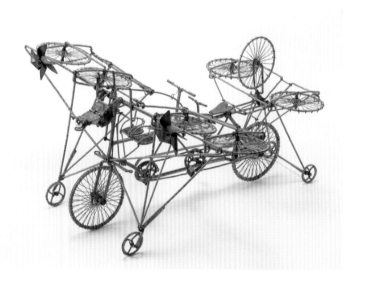

하늘을 달리는 자전거

65×63×28cm / 구리철사, 구리판, 진주구슬

땅의 시간에서 바람의 시간으로

허나영(미술평론)

　코로나 팬데믹의 원인에 대해 여러 가지 평가들이 많다. 그중에서도 많은 이들이 공감하는 것 중 하나는 '지구가 인간에게 주는 벌'일 것이다. 그동안 산업혁명, 세계전쟁 그리고 무분별한 개발로 지구 표면에 붙어살고 있던 인간은 고마움은커녕, 환경을 정복해야 할 대상으로 여겼다. 그러다 급기야 감당하지 못할 수준으로 환경이 오염되자, 이제야 잘못 살아왔음을 반성하고 있다. 그래서 땅을 개척하면서 찬사를 보냈던, 불모지의 개발, 번쩍거리는 마천루, 엄청난 속력의 자동차, 가볍고 튼튼한 플라스틱 제품 등은 이제 진부하리만치 나쁜 것이 되어 버렸다. 대신 자연을 훼손하지 않고 사는 삶, 도시를 떠난 자유, 느리지만 정감 있는 것, 그리고 불편을 감수하더라도 타인을 위하는 마음 등이 찬사를 받고 있다. 이제 땅을 개간하는 것이 아니라, 바람과 같이 가볍게 살아가는 시대가 온 것이다.

생활폐기물로 만든 예술작품

이러한 변화의 시대에 예술 역시 인간의 문명에 대해 비판을 하고 있다. 아니 어쩌면 예술은 보다 일찍부터 땅을 괴롭히던 인간 사회를 비판하면서 사람들이 깨닫기를 바라왔다. 그런 점에서 박헌영이 보여주는 환경오염 문제나 빅데이터 등 문명에 대한 비판은 그리 새롭지는 않다. 하지만 박헌영은 현 사회가 가져야 할 경각심에 대한 메시지 뿐 아니라 재료에서부터 문제를 진단하고 이를 극복할 수 있는 선택을 하고 있다.

버려진 가전제품 속 구리선을 모아 자전거를 만들곤 했던 박헌영은 지난해부터 구리선뿐 아니라 전기회로판과 같은 또 다른 생활폐기물을 수집해서 작품으로 만들었다. 일종의 업사이클링(Up-cycling)인 셈이다. 버려지는 쓰레기를 다시 쓸 수 있는 물건으로 만드는 업사이클링은 산업뿐 아니라, 예술에서도 최근 몇 년간 중요한 이슈 중 하나였다. 오랫동안 썩지 않고 쌓여서 토양과 물, 공기를 오염시키는 쓰레기들을 다시 재가공해서 사용할 수 있는 제품으로 만드는 것처럼, 사람들이 보고 느끼며 즐길 수 있는 예술작품으로 만드는 것 역시 새로운 가치를 창조해내는 행위이기 때문이다. 또한 그저 지난 과오에 대한 반성을 하자는 의미를 말로 하는 것이 아니라, 재료와 가공에서도 실천하는 업사이클링의 방식은 작가 박헌영이 작품을 통해 말하고자 하는 것과도 연결된다.

문학의 시각화

버려질 폐기물을 예술로 재탄생시킨다는 점과 함께 박헌영은 시인으로서 그간 글로 적어온 세상에 대한 생각들을 시각화했다는 점에서도 의미가 있다. 그래서 2021년 전시에서 선보인 작품에도 하나하나 연결된 시가 있다. 시와 같은 문학은 일종의 언어예술이기 때문에 시각예술보다는 추상적이다. 그리고 텍스트를 읽으며 자간과 행간 사이에 많은 상상이 채워지게 된다. 하지만 시각은 청각이 주 감각인 언어보다 구체적이라는 점에

서, 더 많은 정보를 관람객에게 전달한다. 하지만 그 많은 정보 중 어떤 부분을 취하고 읽어낼 지는 관람자의 몫이 된다. 그러한 점에서 시와 입체작업이 함께 하는 박헌영의 작업은 보는 이들로 하여금 시와 시각예술이 어우러지는 드문 경험을 선사한다.

살바드로 달리의 시계처럼 구부러진 시계의 형상을 통해 작가는 시간의 안부를 묻기도 하고, 격자를 가득 채우는 회로기판과 바퀴를 통해 현대인들에게 TV나 스마트폰이 세상을 바라보는 창과 같은 역할을 한다는 사실을 보여준다. 그리고 알루미늄 캔을 잘라 구현한 바다에 바퀴가 가라앉고 있고, 노아의 방주처럼 떠있는 회로기판으로 현재의 과오를 고치지 못한다면 언젠가 도래할지도 모르는 암울한 미래를 보여주기도 한다. 이렇듯 박헌영은 여러 점의 시와 시각예술 작품들을 통해서 현대인들이 알아야 할 과오와 디스토피아적 미래를 보여주고 있다.

상징적 은유로 가득한 시각적 시

이번 개인전을 통하여 박헌영은 폐기물들을 활용하여 무분별한 발달과 문명의 과오를 이야기하고 있다. 하지만 한편으로는 이러한 경고를 통하여, 아직은 수정할 수 있음을 이야기하고 인간과 환경이 화해할 수 있다는 점을 말하고 싶어 한다. 이러한 화해의 메시지는 작품 전반에 등장하는 자전거 바퀴로 상징된다.

그가 처음 자전거를 만든 것은 어릴 적 아버지가 타시던 짐자전거를 떠올리면서, 돌아가신 아버지에 대한 생각을 하는 것이 시작이었다. 이어서 다양한 자전거를 만들었다. 일반적인 자전거부터 손으로 돌리는 장애인용 자전거, 세상에서 가장 아름답다는 오디너리 자전거 등 다양한 형태의 자전거를 구리철사를 꼬아서 하나씩 만들었다. 그러다 둥글게 굴러가는 자전거 바퀴가 작가에게 하나의 희망과 같이 느껴졌고, 다양한 작업 속에 희망의 상징으로써 변용하였다. 그중 여러 크기의 자전거 바퀴가 마치 롤러

코스터처럼 구부러진 길을 달려 현대적 도시로 상징되는 회로기판을 돌아나가는 모습을 통해 희망의 의지를 보여주고자 했고, 베토벤의 교향곡 〈환희의 송가〉 중 클라이맥스를 이루는 음표에 있는 오선지 위의 자전거 바퀴는 인류가 희망으로 화합했으면 하는 작가의 바람을 담았다.

　그뿐만 아니라, 그에겐 자전거 자체가 세상을 이루는 하나의 개인이기도 하다. 그래서 아버지의 짐자전거뿐 아니라, 자신의 자화상 역시 자전거로 표현하였다. 이 외에도 시인의 감성을 바탕으로 하여, 자신의 일상적인 이야기들에 대한 은유를 담은 작품을 제작하였다. 둥근 탑의 형상을 한 '초리탑'은 자신의 애완조 앵무새의 죽음을 기리기 위한 것이며, 달걀과 같은 타원형의 자전거 바퀴는 수학처럼 정확한 원을 그리며 살아갈 수 없는 생명을 상징하기도 한다. 그리고 자개로 장식된 거울 틀 안에 회로기판을 붙이고 자전거 바퀴를 얹은 〈나의 거울〉을 통해 새와 나무, 하늘과 별 그리고 자신이 거울을 통해 스스로를 인식하듯이, 문명화된 도시 역시 스스로를 반성할 수 있기를 비유하여 표현하고 있다.

　십여 권의 시집을 낸 박헌영은 이제 시각예술 작품으로도 자신을 표현하고 있다. 문학으로 표현하던 감수성을 시각으로 나타냄으로써 사람들과 더욱 다층적인 소통이 가능할 것이다. 그리고 이러한 문학과 시각예술의 만남은 앞으로의 행보를 더 기대하게 한다.

| 박헌영 |

1957년 생, 원광대학교 무역학과, 한남대학교 대학원 문학예술학과,
1990년 〈동양문학〉 등단, 2021년 〈갤러리 탄〉 초대전, 시동인 〈천칭〉 회장

시집 「나 사는 집」, 「하늘빛 숨」, 「아이와 함께 가며」, 「그대 없이 그대를 사랑합니다」
「철이네 엄마아빠」, 「저 나무 내게 동행하자 한다」, 「거품의 힘」, 「붉은 꽃잎에 쓰다」
「한 사람에게만 흐르기에도 강물은 부족하다」, 「꽃열쇠」, 「버릴 수 없는 나」
「내 시는 없다」, 「즐거워라, 죽으러 가는 저 물소리(시선집)」
「나의 거울(조형시집)」

이메일 : parnee@hanmail.net

나의 거울 © 박헌영

────────────

초판 인쇄 · 2021년 4월 15일
초판 발행 · 2021년 4월 24일

지은이 · 박헌영
펴낸이 · 오인탁
펴낸곳 · 임마누엘인쇄출판사

대전광역시 중구 선화로106 임마누엘인쇄출판사 1F
전화 042-253-6167~8 | **팩스** 042-254-6168
홈페이지 www.sdams.net

ISBN 978-89-98694-62-3(03620)

값 17,000원